墨点字帖 | 王力春 编 荆霄鹏 书

字根还练

正楷入门

45个字根 270字练好正楷

字根是构成汉字的基础部件，写好一个字根，掌握一类汉字。

常用字

浙江古籍出版社

第二十一节 字根离

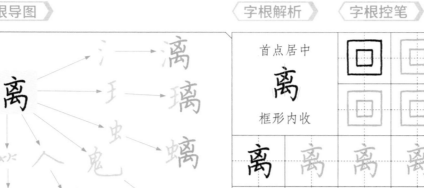

注：字根离多位于字的右部或下部，框内部件写紧凑。

字根解析 〉 字根控笔

首点居中 **离** 框形内收	〔□〕 □ □ □ □	□ □ □ □ □

离	离	离	离	离	离	离
离	离	离	离	离	离	离
离	离	离				

字根应用

左窄右宽 **漓** 框形内收	漓	漓	漓	漓		漓	漓	
	漓	漓	漓	漓		漓	漓	

撇捺伸展 **禽** 首点居中对正	禽	禽	禽	禽		禽	禽	
	禽	禽	禽	禽		禽	禽	

上下居中对正 **篱** 框形内收	篱	篱	篱	篱		篱	篱	
	篱	篱	篱	篱		篱	篱	

点居中对正 **魑** 竖弯钩伸展	魑	魑	魑	魑		魑	魑	
	魑	魑	魑	魑		魑	魑	

拓展应用	璃	璃	璃			螭	螭	螭	

前　言

　　练字有很多方法，至于哪种方法好，则是见仁见智。在目前已有的练字方法之外，本套图书提出了"字根速练法"，能够让您初学正楷时如虎添翼、事半功倍。

　　什么是字根呢？简单地说，字根就是构成汉字最重要、最基本的单位。这里的"单位"是广义上的，包括一个字的上、下、左、右、内、外任何一个部分，可以是字典中的部首，也可以是非部首的偏旁；可以是独体字，也可以是合体字，甚至可以是基本笔画。本套图书将字根分为基本笔画字根、偏旁部件字根和常用字字根三大类。

　　如何快速练好字呢？首先要明确几点。第一，"字"是对象。这里所说的"字"，指的是硬笔字而非毛笔字。硬笔技法相对毛笔技法简要，硬笔字书写更加快捷，相对来说更易速成。第二，"好"是目标。"好"到什么程度？主要是符合典范美感，告别难看、蹩脚的字，在用笔、结体和整体协调感方面达到比较好的程度。第三，"练"是途径。将不同字根与其他部件组合起来，写好一个字根，能够掌握一类汉字。第四，"快"是结果。我们推荐的"字根速练法"就是以书法内在审美规律为暗线，以字根为明线，双线并举，层层深入。字根与部件或左或右、或上或下组合，即可组成一个全新的汉字，如轮轴一般，互相配合，让您轻松玩转汉字。

　　本字帖主要是常用字字根训练，另外还设置了双姿要领、控笔训练、作品欣赏与创作等板块，帮您更高效练字。

<div style="text-align:right">

入　青

2024 年 2 月

</div>

第二十节　字根 俞

〉字根导图〉

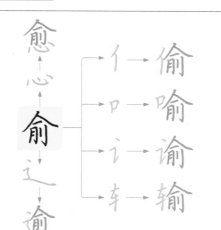

注：字根俞多位于字的右部，撇捺伸展。

〉字根解析〉　〉字根控笔〉

撇捺伸展
俞
竖钩写长

〉字根应用〉

"口"部靠上 喻 撇捺伸展	喻	喻	喻	喻			喻	喻		
	喻	喻	喻	喻			喻	喻		
左窄右宽 输 撇捺伸展	输	输	输	输			输	输		
	输	输	输	输			输	输		
撇捺伸展 愈 "心"部扁宽	愈	愈	愈	愈			愈	愈		
	愈	愈	愈	愈			愈	愈		
"俞"部靠内 逾 平捺写长	逾	逾	逾	逾			逾	逾		
	逾	逾	逾	逾			逾	逾		

| 拓展应用 | 偷 | 偷 | 偷 | | | 谕 | 谕 | 谕 | | |

目 录

第十九节　字根卒

〈字根导图〉

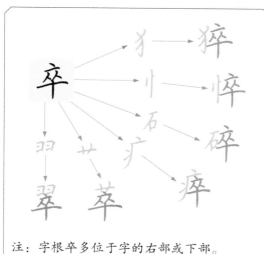

注：字根卒多位于字的右部或下部。

〈字根解析〉　〈字根控笔〉

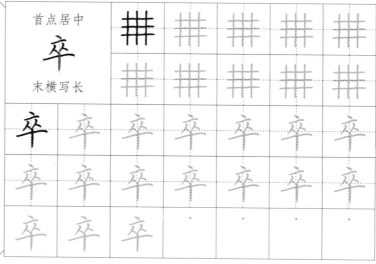

首点居中
卒
末横写长

〈字根应用〉

左窄右宽 猝 悬针竖居中写直	猝	猝	猝	猝			猝	猝	
	猝	猝	猝	猝			猝	猝	
左部撇画伸展 碎 悬针竖居中写直	碎	碎	碎	碎			碎	碎	
	碎	碎	碎	碎			碎	碎	
末横写长 萃 悬针竖居中写直	萃	萃	萃	萃			萃	萃	
	萃	萃	萃	萃			萃	萃	
上部稍窄 翠 悬针竖居中写直	翠	翠	翠	翠			翠	翠	
	翠	翠	翠	翠			翠	翠	

拓展应用	悴	悴	悴			瘁	瘁	瘁	

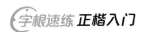

双姿要领

一、正确的写字姿势

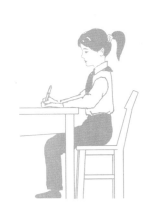

（头摆正）头部端正，自然前倾，眼睛离桌面约一尺。

（肩放平）双肩放平，双臂自然下垂，左右撑开，保持一定的距离。左手按纸，右手握笔。

（腰挺直）身子坐稳，上身保持正直，略微前倾，胸离桌子一拳的距离，全身自然、放松。

（脚踏实）两脚放平，左右分开，自然踏稳。

二、正确的执笔方法

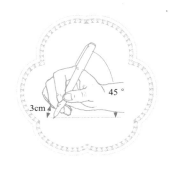

正确的执笔方法，应是三指执笔法。具体要求是：右手执笔，拇指、食指、中指分别从三个方向捏住离笔尖 3cm 左右的笔杆下端。食指稍前，拇指稍后，中指在内侧抵住笔杆，无名指和小指依次自然地放在中指的下方并向手心弯曲。笔杆上端斜靠在食指指根处，笔杆和纸面约呈 45°。执笔要做到"指实掌虚"，即手指握笔要实、掌心要空，这样书写起来才能灵活运笔。

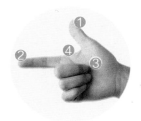

四点定位记心中

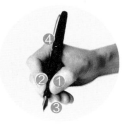

❶与❷捏笔杆
❸稍用力抵住笔
❹托起笔杆

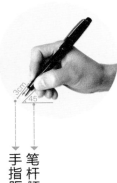

手指距离笔尖3cm
笔杆倾斜45°

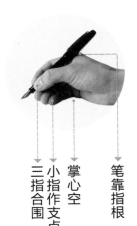

三指合围
小指作支点
掌心空
笔靠指根

第十八节　字根单

字根导图　　　　　　字根解析　　字根控笔

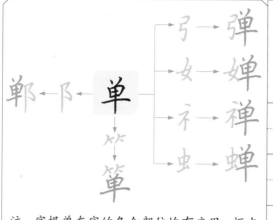

弓 → 弹
女 → 婵
衤 → 禅
虫 → 蝉

郸 ← 阝 ← 单
　　　　↓
　　　饮
　　　箪

注：字根单在字的各个部位均有应用，框内布白均匀。

	横写长							
	单							
	悬针竖居中写长							

单　单　单　单　单　单　单
单　单　单　单　单　单　单
单　单　单　·　·　·　·

字根应用

左窄右宽	弹	弹	弹	弹			弹	弹	
弹 悬针竖居中写直	弹	弹	弹	弹			弹	弹	

左窄右宽	禅	禅	禅	禅			禅	禅	
禅 悬针竖居中写直	禅	禅	禅	禅			禅	禅	

多横等距	蝉	蝉	蝉	蝉			蝉	蝉	
蝉 悬针竖居中写直	蝉	蝉	蝉	蝉			蝉	蝉	

上部稍窄	箪	箪	箪	箪			箪	箪	
箪 悬针竖居中写直	箪	箪	箪	箪			箪	箪	

拓展应用	婵	婵	婵			郸	郸	郸	

控笔训练（一）

基础线条的控笔练习，主要训练摆动手腕以书写横线、收缩手指以书写竖线的能力。书写时需注意线条运行的方向和线条之间的距离。

控笔临写

第十七节　字根 青

字根导图

亻 → 倩
讠 → 请
青 →
犭 → 猜
氵 → 清
日 → 晴

青
↓
艹
↓
菁

注：字根青多位于字的右部或下部，多横间距一致。

字根解析　　**字根控笔**

| 多横等距 青 中横写长 |

字根应用

左窄右宽 **请** 多横等距	请	请	请	请			请	请		
左窄右宽 **猜** 横折钩写长	猜	猜	猜	猜			猜	猜		
左窄右宽 **清** 多横等距	清	清	清	清			清	清		
左窄右宽 **晴** 多横等距	晴	晴	晴	晴			晴	晴		

拓展应用　倩　倩　倩　　　　菁　菁　菁

控笔训练（二）

　　圆弧线的控笔练习，主要训练手指带动手腕以书写弧线的能力，可锻炼手指、手腕控笔的稳定性和灵活性。书写时可稍稍放慢速度，注意线条要流畅而圆润。

[控笔临写]

第十六节　字根京

字根导图

注：字根京多位于字的右部，首点和竖钩上下对正。

字根解析　字根控笔

首点居中 京 首横写长		

左窄右宽 凉 "京"部首点居中

左窄右宽 掠 "京"部首点居中

左窄右宽 惊 "京"部首点居中

中横写长 景 上窄下宽

拓展应用　谅　　　　晾

控笔训练（三）

　　简单几何图形组合的控笔练习，主要训练均匀分割空间的能力。书写时注意观察图形内部空间的大小及线条之间的位置关系。

控笔临写

第十五节 字根其

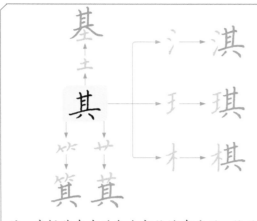

注：字根其在字的各个部位均有应用，位于上部时撇捺伸展。

多横等距
其
末横写长

〈字根应用〉

首横稍短 **基** 撇捺伸展	基	基	基	基		基	基
	基	基	基	基		基	基
左窄右宽 **琪** 多横等距	琪	琪	琪	琪		琪	琪
	琪	琪	琪	琪		琪	琪
左窄右宽 **棋** 多横等距	棋	棋	棋	棋		棋	棋
	棋	棋	棋	棋		棋	棋
上部稍窄 **萁** 末横写长	萁	萁	萁	萁		萁	萁
	萁	萁	萁	萁		萁	萁

拓展应用	淇	淇	淇			箕	箕	箕

字根速练 正楷入门

☆ 常用字

第一章 独体字字根

本书主要是常用字字根，根据汉字的类型，分为独体字字根和合体字字根。独体字相较合体字而言，组成相对简单，书写难度更低。下面对独体字字根进行了汇总，学习本章之前，先练一练每个独体字字根。

字根 也

字根 门

字根 巾

字根 火

字根 韦

字根 夬

字根 长

字根 犬

字根 户

字根 甘

字根 皿

字根 乍

5

第十四节 字根者

〈字根导图〉　　　　〈字根解析〉〈字根控笔〉

注：字根者在字的各个部位均有应用，撇画伸展，横画间距一致。

横写长,撇画伸展
者
多横等距

二 二 二 二 二
二 二 二 二 二

者 者 者 者 者 者 者
者 者 者 者 者 者 者
者 者 者

〈字根应用〉

| 左窄右宽 **堵** 多横等距 | 堵 | 堵 | 堵 | 堵 | | 堵 | 堵 | |
| 堵 | 堵 | 堵 | 堵 | | 堵 | 堵 | |

| 左窄右宽 **绪** 多横等距 | 绪 | 绪 | 绪 | 绪 | | 绪 | 绪 | |
| 绪 | 绪 | 绪 | 绪 | | 绪 | 绪 | |

| 多横等距 **煮** 四点间距一致 | 煮 | 煮 | 煮 | 煮 | | 煮 | 煮 | |
| 煮 | 煮 | 煮 | 煮 | | 煮 | 煮 | |

| 多横等距 **著** 撇画伸展 | 著 | 著 | 著 | 著 | | 著 | 著 | |
| 著 | 著 | 著 | 著 | | 著 | 著 | |

拓展应用 　猪 猪 猪 　　　奢 奢 奢

字根 半

字根 甲

字根 鸟

字根 母

字根 虫

字根 亦

字根 羊

字根 臼

字根 耳

字根 里

字根 豆

字根 豕

第十三节　字根 昔

字根导图

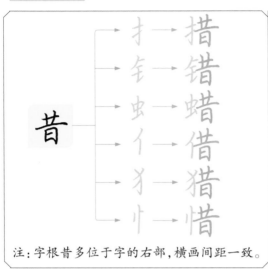

昔 → 扌 → 措
　 → 钅 → 错
　 → 虫 → 蜡
　 → 亻 → 借
　 → 犭 → 猎
　 → 忄 → 惜

注：字根昔多位于字的右部，横画间距一致。

字根解析　　字根控笔

横写长

昔

多横等距

字根应用

| 左窄右宽 昔 多横等距 | 借 | 借 | 借 | 借 | | 借 | 借 | |
| | 借 | 借 | 借 | 借 | | 借 | 借 | |

| 左窄右宽 猎 多横等距 | 猎 | 猎 | 猎 | 猎 | | 猎 | 猎 | |
| | 猎 | 猎 | 猎 | 猎 | | 猎 | 猎 | |

| 左窄右宽 惜 左部竖画写长写直 | 惜 | 惜 | 惜 | 惜 | | 惜 | 惜 | |
| | 惜 | 惜 | 惜 | 惜 | | 惜 | 惜 | |

| 左窄右宽 措 多横等距 | 措 | 措 | 措 | 措 | | 措 | 措 | |
| | 措 | 措 | 措 | 措 | | 措 | 措 | |

拓展应用　错　错　错　　　蜡　蜡　蜡

第一节 字根 也

字根导图

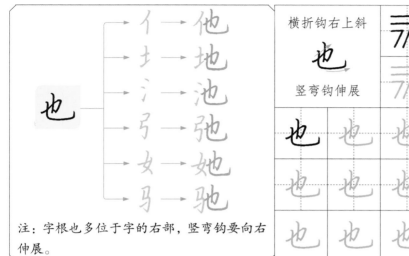

注：字根也多位于字的右部，竖弯钩要向右伸展。

字根解析　字根控笔

横折钩右上斜

也

竖弯钩伸展

字根应用

| 左窄右宽 他 竖弯钩伸展 | 他 | 他 | 他 | 他 | | 他 | 他 | |
| | 他 | 他 | 他 | 他 | | 他 | 他 | |

| 左窄右宽 地 竖弯钩伸展 | 地 | 地 | 地 | 地 | | 地 | 地 | |
| | 地 | 地 | 地 | 地 | | 地 | 地 | |

| 左窄右宽 池 竖弯钩伸展 | 池 | 池 | 池 | 池 | | 池 | 池 | |
| | 池 | 池 | 池 | 池 | | 池 | 池 | |

| 左窄右宽 弛 竖弯钩伸展 | 弛 | 弛 | 弛 | 弛 | | 弛 | 弛 | |
| | 弛 | 弛 | 弛 | 弛 | | 弛 | 弛 | |

| 拓展应用 | 她 | 她 | 她 | | | 驰 | 驰 | 驰 | |

第十二节　字根 非

注：字根非在字的各个部位均有应用，位于上部时，两竖稍短。

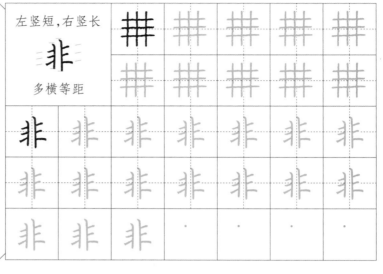

左竖短，右竖长
非
多横等距

〈字根应用〉

右竖写长写直 **排** 多横等距	排	排	排	排		排	排	
	排	排	排	排		排	排	
左竖低，右竖高 **悲** "心"部扁宽	悲	悲	悲	悲		悲	悲	
	悲	悲	悲	悲		悲	悲	
多横等距 **菲** 左竖短，右竖长	菲	菲	菲	菲		菲	菲	
	菲	菲	菲	菲		菲	菲	
竖撇稍长 **扉** 左竖短，右竖长	扉	扉	扉	扉		扉	扉	
	扉	扉	扉	扉		扉	扉	

拓展应用	徘	徘	徘			辈	辈	辈	

第二节 字根门

字根导图

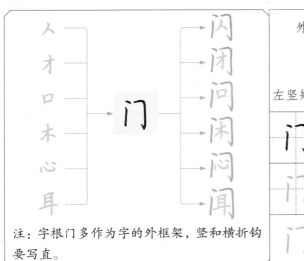

注：字根门多作为字的外框架，竖和横折钩要写直。

字根解析 | 字根控笔

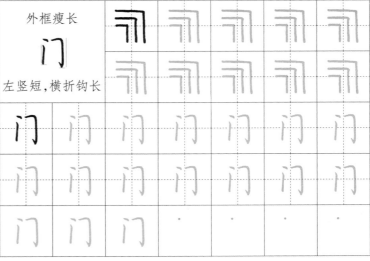

外框瘦长

门

左竖短,横折钩长

字根应用

| 外框瘦长 闪 左竖短,横折钩长 | 闪 | 闪 | 闪 | 闪 | | 闪 | 闪 | |
| | 闪 | 闪 | 闪 | 闪 | | 闪 | 闪 | |

| 外框瘦长 闭 左竖短,横折钩长 | 闭 | 闭 | 闭 | 闭 | | 闭 | 闭 | |
| | 闭 | 闭 | 闭 | 闭 | | 闭 | 闭 | |

| 外框瘦长 闲 左竖短,横折钩长 | 闲 | 闲 | 闲 | 闲 | | 闲 | 闲 | |
| | 闲 | 闲 | 闲 | 闲 | | 闲 | 闲 | |

| 外框瘦长 闻 左竖短,横折钩长 | 闻 | 闻 | 闻 | 闻 | | 闻 | 闻 | |
| | 闻 | 闻 | 闻 | 闻 | | 闻 | 闻 | |

| 拓展应用 | 问 | 问 | 问 | | | 问 | 问 | 问 | |

第十一节 字根辛

〉字根导图〈

注：字根辛在字的各个部位均有应用，位于左部时，末竖变为竖撇。

〉字根解析〈 〉字根控笔〈

横写长

辛

悬针竖写长写直

〉字根应用〈

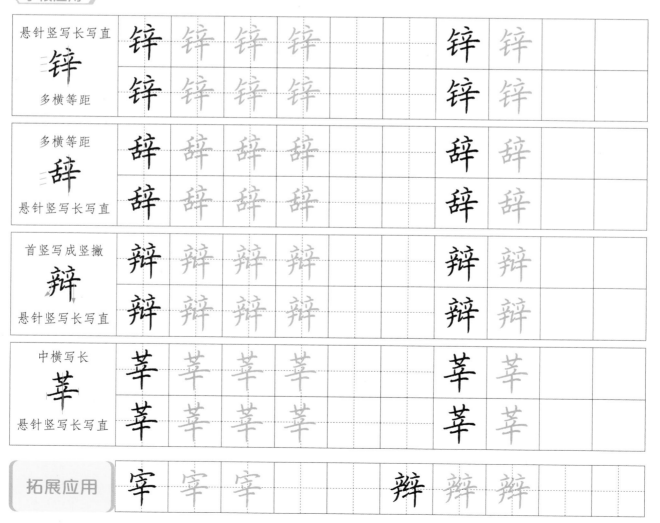

悬针竖写长写直
锌
多横等距

多横等距
辞
悬针竖写长写直

首竖写成竖撇
辩
悬针竖写长写直

中横写长
莘
悬针竖写长写直

拓展应用 宰 宰 宰 　　辨 辨 辨

第三节　字根 巾

字根导图

注：字根巾在字的各个部位均有运用。长竖多为悬针竖。

字根解析　字根控笔

| 框内收　巾　悬针竖写长写直 | |

字根应用

| 左窄右宽　帅　悬针竖写长写直 | 帅 帅 帅 帅 | | 帅 帅 | |

| 首点居中　市　悬针竖写长写直 | 市 市 市 市 | | 市 市 | |

| "巾"部靠内　匝　竖折的横写长 | 匝 匝 匝 匝 | | 匝 匝 | |

| 首横写长　布　悬针竖写长写直 | 布 布 布 布 | | 布 布 | |

| 拓展应用 | 吊 吊 吊 | | 帛 帛 帛 | |

9

第十节 字根 兔

字根导图

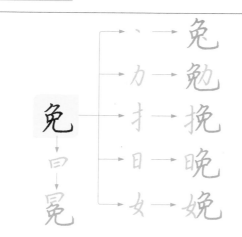

注：字根兔多位于字的右部，竖弯钩伸展。

字根解析 字根控笔

| 框形内收 兔 竖弯钩伸展 | | | | | | | |

字根应用

| 左窄右宽 晚 竖弯钩伸展 | 晚 | 晚 | 晚 | 晚 | | | 晚 | 晚 | | |
| | 晚 | 晚 | 晚 | 晚 | | | 晚 | 晚 | | |

| "力"部靠内 勉 竖弯钩伸展 | 勉 | 勉 | 勉 | 勉 | | | 勉 | 勉 | | |
| | 勉 | 勉 | 勉 | 勉 | | | 勉 | 勉 | | |

| 点靠上 兔 竖弯钩伸展 | 兔 | 兔 | 兔 | 兔 | | | 兔 | 兔 | | |
| | 兔 | 兔 | 兔 | 兔 | | | 兔 | 兔 | | |

| 上窄下宽 冕 竖弯钩伸展 | 冕 | 冕 | 冕 | 冕 | | | 冕 | 冕 | | |
| | 冕 | 冕 | 冕 | 冕 | | | 冕 | 冕 | | |

| 拓展应用 | 挽 | 挽 | 挽 | | | | 娩 | 娩 | 娩 | |

第四节　字根火

字根导图

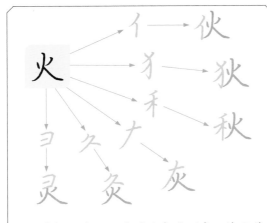

注：字根火多位于字的右部或下部，捺画伸展，底部齐平。

字根解析　　字根控笔

右点低，短撇稍高

火

撇捺舒展

字根应用

横画起笔靠左	秋	秋	秋	秋		秋	秋		
秋 右部捺画伸展	秋	秋	秋	秋		秋	秋		
上部捺写为长点	灸	灸	灸	灸		灸	灸		
灸 下部撇捺伸展	灸	灸	灸	灸		灸	灸		
上部写小	灵	灵	灵	灵		灵	灵		
灵 下部撇捺伸展	灵	灵	灵	灵		灵	灵		
横画稍短	灰	灰	灰	灰		灰	灰		
灰 撇捺伸展	灰	灰	灰	灰		灰	灰		

拓展应用	伙	伙	伙		狄	狄	狄

10

第九节　字根 亘

字根导图

注：字根亘多位于字的右部，末横稍长，横画间距一致。

字根解析　　字根控笔

多横等距 亘 末横写长	三	三	三	三	三
	三	三	三	三	三

亘	亘	亘	亘	亘	亘	亘
亘	亘	亘	亘	亘	亘	亘
亘	亘	亘				

字根应用

首点居中 宣 多横等距	宣	宣	宣	宣		宣	宣	
	宣	宣	宣	宣		宣	宣	

左窄右宽 垣 多横等距	垣	垣	垣	垣		垣	垣	
	垣	垣	垣	垣		垣	垣	

左窄右宽 恒 末横写长	恒	恒	恒	恒		恒	恒	
	恒	恒	恒	恒		恒	恒	

左窄右宽 桓 左低右高	桓	桓	桓	桓		桓	桓	
	桓	桓	桓	桓		桓	桓	

| 拓展应用 | 洹 | 洹 | 洹 | | 烜 | 烜 | 烜 | |
| --- | --- | --- | --- | --- | --- | --- | --- |

第五节　字根 韦

〈字根导图〉

注：字根韦多位于字的右部或下部，悬针竖写长写直。

〈字根解析〉　〈字根控笔〉

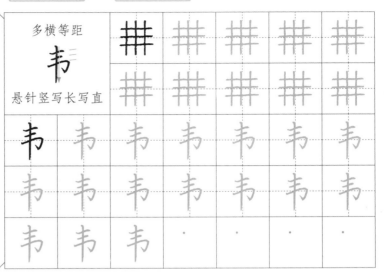

多横等距
韦
悬针竖写长写直

〈字根应用〉

| 左窄右宽
伟
悬针竖写长写直 | 伟 | 伟 | 伟 | 伟 | | | 伟 | 伟 | | |
| 伟 | 伟 | 伟 | 伟 | | | 伟 | 伟 | | |

| 左窄右宽
讳
悬针竖写长写直 | 讳 | 讳 | 讳 | 讳 | | | 讳 | 讳 | | |
| 讳 | 讳 | 讳 | 讳 | | | 讳 | 讳 | | |

| 上部横画写长
苇
悬针竖居中写长 | 苇 | 苇 | 苇 | 苇 | | | 苇 | 苇 | | |
| 苇 | 苇 | 苇 | 苇 | | | 苇 | 苇 | | |

| 三横等距
违
平捺伸展 | 违 | 违 | 违 | 违 | | | 违 | 违 | | |
| 违 | 违 | 违 | 违 | | | 违 | 违 | | |

〈拓展应用〉　玮　玮　玮　　　　帏　帏　帏

第八节 字根 齐

字根导图

注：字根齐在字的各个部位均有应用，撇捺伸展。

字根解析 **字根控笔**

点画居中
齐
撇捺伸展

字根应用

左窄右宽 挤 撇捺伸展	挤	挤	挤	挤		挤	挤		
	挤	挤	挤	挤		挤	挤		

左宽右窄 剂 竖钩写长写直	剂	剂	剂	剂		剂	剂		
	剂	剂	剂	剂		剂	剂		

点画居中 荠 撇捺伸展	荠	荠	荠	荠		荠	荠		
	荠	荠	荠	荠		荠	荠		

撇捺伸展 霁 末竖写长	霁	霁	霁	霁		霁	霁		
	霁	霁	霁	霁		霁	霁		

拓展应用	济	济	济			跻	跻	跻		

字根速练 **正楷入门**

第六节 字根夬

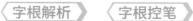

〈字根导图〉

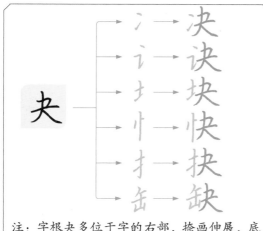

注：字根夬多位于字的右部，捺画伸展，底部齐平。

〈字根解析〉 〈字根控笔〉

横折稍短
夬
撇捺伸展

〈字根应用〉

左窄右宽 **决** 捺画伸展	决	决	决	决			决	决		
	决	决	决	决			决	决		

左窄右宽 **诀** 捺画伸展	诀	诀	诀	诀			诀	诀		
	诀	诀	诀	诀			诀	诀		

左窄右宽 **块** 捺画伸展	块	块	块	块			块	块		
	块	块	块	块			块	块		

竖画写长写直 **快** 捺画伸展	快	快	快	快			快	快		
	快	快	快	快			快	快		

拓展应用	抉	抉	抉			缺	缺	缺	

12

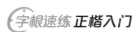

第七节　字根共

〈 字根导图 〉　　　　　　　　　　〈 字根解析 〉　〈 字根控笔 〉

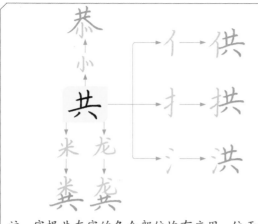

注：字根共在字的各个部位均有应用，位于上部时，撇捺伸展。

两竖内收
共
横写长

〈 字根应用 〉

左窄右宽 **供** 两竖左低右高	供	供	供	供		供	供	
洪	洪	洪	洪		洪	洪		
左窄右宽 **洪** 两竖左低右高	洪	洪	洪	洪		洪	洪	
恭	恭	恭	恭		恭	恭		
两竖左低右高 **恭** 撇捺伸展	恭	恭	恭	恭		恭	恭	
龚	龚	龚	龚		龚	龚		
上部稍窄 **龚** 末横写长	龚	龚	龚	龚		龚	龚	

| 拓展应用 | 拱 | 拱 | 拱 | | | 粪 | 粪 | 粪 | | |

第七节 字根长

字根导图

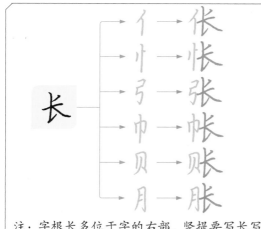

注：字根长多位于字的右部，竖提要写长写直，斜捺伸展。

字根解析 **字根控笔**

竖提写长 长 斜捺伸展						
长	长	长	长	长	长	长
长	长	长	长	长	长	长
长	长	长	·	·	·	·

字根应用

竖提写长 怅 斜捺伸展	怅	怅	怅			怅	怅
	怅	怅	怅	怅		怅	怅

竖提写长 帐 斜捺伸展	帐	帐	帐			帐	帐
	帐	帐	帐	帐		帐	帐

左窄右宽 张 斜捺伸展	张	张	张			张	张
	张	张	张	张		张	张

左窄右宽 账 斜捺伸展	账	账	账			账	账
	账	账	账	账		账	账

拓展应用	伥	伥	伥			胀	胀	胀

第六节 字根 并

字根导图

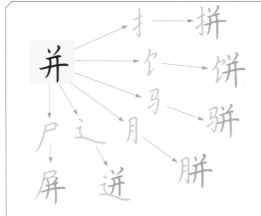

注：字根并多位于字的右部，竖撇稍短，悬针竖写长写直。

字根解析　　**字根控笔**

横写长
并
悬针竖写长写直

| 并 | 并 | 并 | 并 | 并 | 并 | 并 |

字根应用

左窄右宽 拼 悬针竖写长写直	拼	拼	拼	拼		拼	拼		
左窄右宽 饼 悬针竖写长写直	饼	饼	饼	饼		饼	饼		
"并"部靠内 迸 平捺伸展	迸	迸	迸	迸		迸	迸		
撇稍长 屏 悬针竖写长写直	屏	屏	屏	屏		屏	屏		

拓展应用 | 骈 | 骈 | 骈 | | | 胼 | 胼 | 胼 | | |

第八节 字根 犬

〈字根导图〉

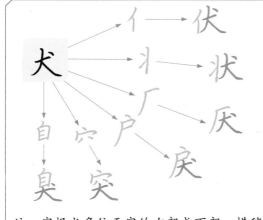

注：字根犬多位于字的右部或下部，横稍短，捺画伸展。

〈字根解析〉 〈字根控笔〉

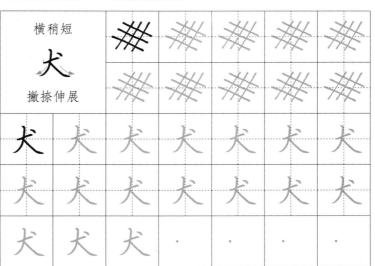

横稍短
犬
撇捺伸展

〈字根应用〉

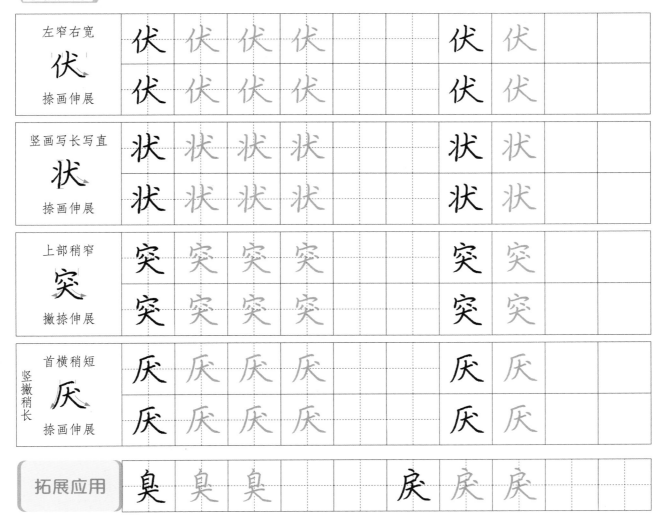

左窄右宽 **伏** 捺画伸展	伏	伏	伏	伏		伏	伏	
竖画写长写直 **状** 捺画伸展	状	状	状	状		状	状	
上部稍窄 **突** 撇捺伸展	突	突	突	突		突	突	
首横稍短 竖撇稍长 **厌** 捺画伸展	厌	厌	厌	厌		厌	厌	

| 拓展应用 | 臭 | 臭 | 臭 | | 戾 | 戾 | 戾 |

第五节 字根可

〈字根导图〉　　　　　　〈字根解析〉　〈字根控笔〉

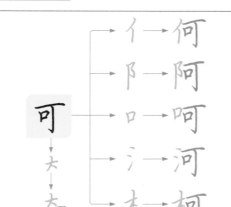

亻 → 何
阝 → 阿
可 → 口 → 呵
大 → 河
奇 → 木 → 柯

注：字根可多位于字的右部，"口"部靠上。

横和竖钩写长

可

"口"部靠上

〈字根应用〉

| 横和竖钩写长 何 "口"部靠上 | 何 | 何 | 何 | 何 | | 何 | 何 | | |
| 何 | 何 | 何 | 何 | | 何 | 何 | | |

| 横和竖钩写长 阿 "口"部靠上 | 阿 | 阿 | 阿 | 阿 | | 阿 | 阿 | | |
| 阿 | 阿 | 阿 | 阿 | | 阿 | 阿 | | |

| 横和竖钩写长 河 "口"部靠上 | 河 | 河 | 河 | 河 | | 河 | 河 | | |
| 河 | 河 | 河 | 河 | | 河 | 河 | | |

| 横和竖钩写长 奇 "口"部靠上 | 奇 | 奇 | 奇 | 奇 | | 奇 | 奇 | | |
| 奇 | 奇 | 奇 | 奇 | | 奇 | 奇 | | |

| 拓展应用 | 呵 | 呵 | 呵 | | | 柯 | 柯 | 柯 | | |

第九节　字根户

字根导图

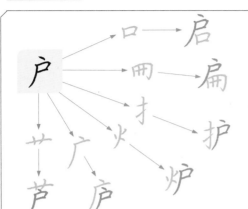

注：字根户在字的各个部位均有运用，竖撇写长。

字根解析　字根控笔

点横分开 户 竖撇稍长	////	////	////	////	////
	////	////	////	////	////

户	户	户	户	户	户	户
户	户	户	户	户	户	户
户	户	户				

字根应用

左窄右宽 护 竖撇稍长	护	护	护	护		护	护		
	护	护	护	护		护	护		

左窄右宽 炉 竖撇稍长	炉	炉	炉	炉		炉	炉		
	炉	炉	炉	炉		炉	炉		

竖撇稍长 启 "口"部稍偏右	启	启	启	启		启	启		
	启	启	启	启		启	启		

"户"稍偏右 庐 双撇平行	庐	庐	庐	庐		庐	庐		
	庐	庐	庐	庐		庐	庐		

拓展应用	扁	扁	扁			芦	芦	芦		

15

第四节　字根 示

字根导图

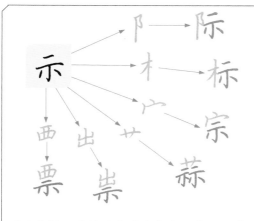

注：字根示多位于字的右部或下部，竖钩位置居中。

字根解析　　字根控笔

次横写长
示
竖钩居中

字根应用

左窄右宽 际 竖钩居中	际	际	际	际			际	际	
	际	际	际	际			际	际	
左窄右宽 标 竖钩居中	标	标	标	标			标	标	
	标	标	标	标			标	标	
首点居中 宗 次横写长	宗	宗	宗	宗			宗	宗	
	宗	宗	宗	宗			宗	宗	
次横写长 票 竖钩居中	票	票	票	票			票	票	
	票	票	票	票			票	票	

拓展应用	祟	祟	祟			蒜	蒜	蒜	

第十节 字根甘

字根导图　　　　　　　　　　字根解析　　字根控笔

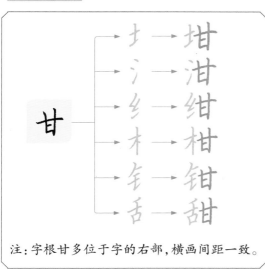

注：字根甘多位于字的右部，横画间距一致。

首横写长
甘
三横等距

字根应用

左窄右宽 **绀** 三横等距	绀	绀	绀	绀		绀	绀	
	绀	绀	绀	绀		绀	绀	

左竖写长写直 **柑** 三横等距	柑	柑	柑	柑		柑	柑	
	柑	柑	柑	柑		柑	柑	

左窄右宽 **钳** 三横等距	钳	钳	钳	钳		钳	钳	
	钳	钳	钳	钳		钳	钳	

首撇稍平 **甜** 三横等距	甜	甜	甜	甜		甜	甜	
	甜	甜	甜	甜		甜	甜	

拓展应用	坩	坩	坩			泔	泔	泔	

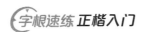
第三节 字根它

字根导图

它 →
- 亻 → 佗
- 土 → 坨
- 马 → 驼
- 舟 → 舵
- 虫 → 蛇
- 足 → 跎

注：字根它多位于字的右部，竖弯钩向右伸展写长。

字根解析 **字根控笔**

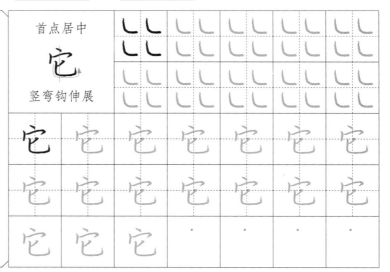

首点居中

它

竖弯钩伸展

字根应用

左窄右宽 坨 竖弯钩伸展	坨	坨	坨	坨			坨	坨	
	坨	坨	坨	坨			坨	坨	

提画左伸 驼 竖弯钩伸展	驼	驼	驼	驼			驼	驼	
	驼	驼	驼	驼			驼	驼	

提画左伸 舵 竖弯钩伸展	舵	舵	舵	舵			舵	舵	
	舵	舵	舵	舵			舵	舵	

提画左伸 蛇 竖弯钩伸展	蛇	蛇	蛇	蛇			蛇	蛇	
	蛇	蛇	蛇	蛇			蛇	蛇	

拓展应用	佗	佗	佗			跎	跎	跎	

第十一节 字根 皿

字根导图

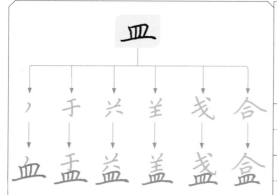

血 盂 益 盖 盏 盒

注：字根皿多位于字底，横画要写长、写平稳，框内布白均匀。

字根解析 | 字根控笔

框形内收

皿

末横写长

##	##	##	##	##	
##	##	##	##	##	

皿	皿	皿	皿	皿	皿	皿
皿	皿	皿	皿	皿	皿	皿
皿	皿	皿				

字根应用

框形内收 皿　　末横写长	血	血	血	血		血	血	
	血	血	血	血		血	血	
斜钩伸展 盏　　末横写长	盏	盏	盏	盏		盏	盏	
	盏	盏	盏	盏		盏	盏	
上部稍窄 益　　末横写长	益	益	益	益		益	益	
	益	益	益	益		益	益	
撇捺伸展 盒　　"口"部写小	盒	盒	盒	盒		盒	盒	
	盒	盒	盒	盒		盒	盒	

拓展应用	盂	盂	盂			盖	盖	盖

第二节 字根欠

〈 字根导图 〉　　　　　〈 字根解析 〉　〈 字根控笔 〉

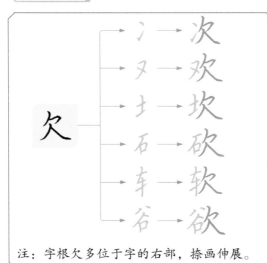

次 → 次
又 → 欢
士 → 坎
石 → 砍
车 → 软
谷 → 欲

欠

注：字根欠多位于字的右部，捺画伸展。

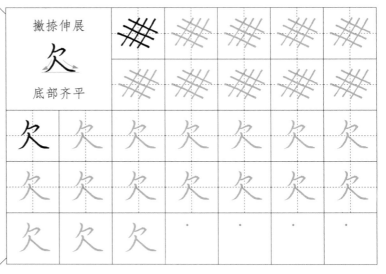

撇捺伸展
欠
底部齐平

〈 字根应用 〉

左窄右宽 次 捺画伸展	次	次	次	次		次	次		
	次	次	次	次		次	次		
左部靠上 欢 捺画伸展	欢	欢	欢	欢		欢	欢		
	欢	欢	欢	欢		欢	欢		
提画左伸 软 捺画伸展	软	软	软	软		软	软		
	软	软	软	软		软	软		
首撇稍短 欲 撇捺伸展	欲	欲	欲	欲		欲	欲		
	欲	欲	欲	欲		欲	欲		

拓展应用	坎	坎	坎			砍	砍	砍	

第十二节　字根乍

〈字根导图〉

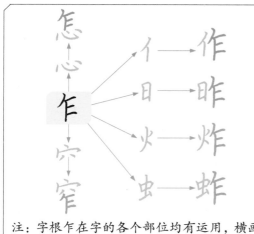

注：字根乍在字的各个部位均有运用，横画间距一致。

〈字根解析〉　〈字根控笔〉

三横等距

乍

竖画写长写直

〈字根应用〉

| 三横等距 作 右竖写长写直 | 作 | 作 | 作 | 作 | | | 作 | 作 | | |
| | 作 | 作 | 作 | 作 | | | 作 | 作 | | |

| 三横等距 昨 右竖写长写直 | 昨 | 昨 | 昨 | 昨 | | | 昨 | 昨 | | |
| | 昨 | 昨 | 昨 | 昨 | | | 昨 | 昨 | | |

| 上部窄长,下部扁宽 怎 三横等距 | 怎 | 怎 | 怎 | 怎 | | | 怎 | 怎 | | |
| | 怎 | 怎 | 怎 | 怎 | | | 怎 | 怎 | | |

| 上部扁宽,下部窄长 窄 三横等距 | 窄 | 窄 | 窄 | 窄 | | | 窄 | 窄 | | |
| | 窄 | 窄 | 窄 | 窄 | | | 窄 | 窄 | | |

| 拓展应用 | 炸 | 炸 | 炸 | | | | 蚱 | 蚱 | 蚱 | |

18

第一节 字根勺

字根导图

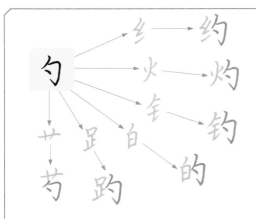

注：字根勺多位于字的右部，横折钩稍向内收，点靠上。

字根解析 · 字根控笔

横折钩内收
勺
点靠上

字根应用

左窄右宽 约 横折钩内收	约	约	约	约		约	约		
	约	约	约	约		约	约		
左窄右宽 钓 横折钩内收	钓	钓	钓	钓		钓	钓		
	钓	钓	钓	钓		钓	钓		
左收右放 的 横折钩内收	的	的	的	的		的	的		
	的	的	的	的		的	的		
首横写长 芍 横折钩内收	芍	芍	芍	芍		芍	芍		
	芍	芍	芍	芍		芍	芍		

| 拓展应用 | 灼 | 灼 | 灼 | | | 趵 | 趵 | 趵 | | |

第十三节 字根半

〈 字根导图 〉

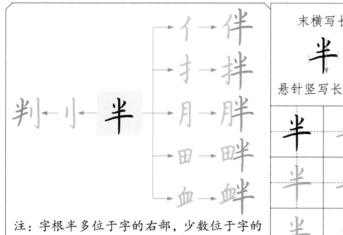

注：字根半多位于字的右部，少数位于字的
左部。位于字的左部时，竖写成竖撇。

〈 字根解析 〉 〈 字根控笔 〉

末横写长

悬针竖写长写直

〈 字根应用 〉

左窄右宽 伴 悬针竖写长写直	伴	伴	伴	伴		伴	伴	
	伴	伴	伴	伴		伴	伴	
左窄右宽 拌 悬针竖写长写直	拌	拌	拌	拌		拌	拌	
	拌	拌	拌	拌		拌	拌	
左窄右宽 胖 悬针竖写长写直	胖	胖	胖	胖		胖	胖	
	胖	胖	胖	胖		胖	胖	
竖写成竖撇 判 竖钩写长写直	判	判	判	判		判	判	
	判	判	判	判		判	判	

拓展应用	畔	畔	畔			衅	衅	衅	

字根 昔

字根 者

字根 其

字根 京

字根 青
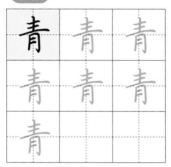

字根 单

字根 卒

字根 俞

字根 离

第十四节 字根 甲

〈字根导图〉

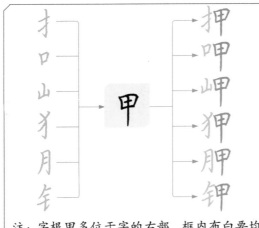

注：字根甲多位于字的右部，框内布白要均匀，悬针竖写长写直。

〈字根解析〉 〈字根控笔〉

框内布白均匀
甲
悬针竖写长写直

丗	丗	丗	丗	丗
丗	丗	丗	丗	丗

甲	甲	甲	甲	甲	甲	甲
甲	甲	甲	甲	甲	甲	甲
甲	甲	甲	·	·	·	·

〈字根应用〉

左窄右宽 押 悬针竖写长写直	押	押	押	押		押	押	
	押	押	押	押		押	押	

"口"部靠上 呷 悬针竖写长写直	呷	呷	呷	呷		呷	呷	
	呷	呷	呷	呷		呷	呷	

左窄右宽 狎 悬针竖写长写直	狎	狎	狎	狎		狎	狎	
	狎	狎	狎	狎		狎	狎	

左窄右宽 钾 多横等距	钾	钾	钾	钾		钾	钾	
	钾	钾	钾	钾		钾	钾	

拓展应用 岬 岬 岬 胛 胛 胛

第二章 >> 合体字字根

　　相对独体字字根而言，合体字字根组成更加复杂，书写难度更大。下面对合体字字根进行了汇总，学习本章之前，先练一练每个合体字字根。

字根 勺

字根 欠

字根 它

字根 示

字根 可

字根 并

字根 共

字根 齐

字根 亘

字根 兔

字根 辛

字根 非

第十五节 字根鸟

【字根导图】

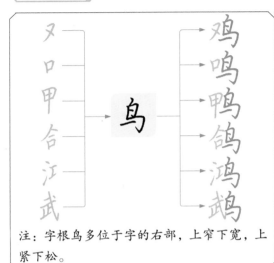

又 口 甲 合 江 武 → 鸟 → 鸡 鸣 鸭 鸽 鸿 鹉

注：字根鸟多位于字的右部，上窄下宽，上紧下松。

【字根解析】 【字根控笔】

上窄下宽 鸟 末横起笔靠左，位置靠上							
鸟	鸟	鸟	鸟	鸟	鸟	鸟	
鸟	鸟	鸟	鸟	鸟	鸟	鸟	
鸟	鸟	鸟	·	·	·	·	

【字根应用】

| 左窄右宽 鸡 竖折折钩内收 | 鸡 | 鸡 | 鸡 | | | 鸡 | 鸡 | | |
| 鸡 | 鸡 | 鸡 | 鸡 | | | 鸡 | 鸡 | | |

| "口"部靠上 鸣 竖折折钩内收 | 鸣 | 鸣 | 鸣 | | | 鸣 | 鸣 | | |
| 鸣 | 鸣 | 鸣 | 鸣 | | | 鸣 | 鸣 | | |

| 竖写长写直 鸭 竖折折钩内收 | 鸭 | 鸭 | 鸭 | | | 鸭 | 鸭 | | |
| 鸭 | 鸭 | 鸭 | 鸭 | | | 鸭 | 鸭 | | |

| 左部斜钩写长 鹉 竖折折钩内收 | 鹉 | 鹉 | 鹉 | | | 鹉 | 鹉 | | |
| 鹉 | 鹉 | 鹉 | 鹉 | | | 鹉 | 鹉 | | |

| 拓展应用 | 鸽 | 鸽 | 鸽 | | | 鸿 | 鸿 | 鸿 | |

第二十四节 字根豕

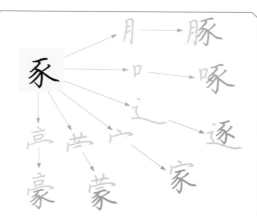

注：字根豕多位于字的右部或下部。多撇平行等距。

字根解析　字根控笔

撇捺伸展

弯钩出钩处居中

字根应用

左窄右宽 豚 捺画伸展	豚	豚	豚	豚			豚	豚		
	豚	豚	豚	豚			豚	豚		
首点居中 家 捺画伸展	家	家	家	家			家	家		
	家	家	家	家			家	家		
首点居中 豪 捺画伸展	豪	豪	豪	豪			豪	豪		
	豪	豪	豪	豪			豪	豪		
捺写成点 逐 平捺写长	逐	逐	逐	逐			逐	逐		
	逐	逐	逐	逐			逐	逐		

| 拓展应用 | 啄 | 啄 | 啄 | | | | 蒙 | 蒙 | 蒙 | | |

第十六节　字根母

〈字根导图〉　　　　　　　　　　　〈字根解析〉　〈字根控笔〉

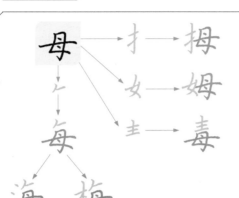

注：字根母多位于字的右部或下部，横画要写长。

| | 横写长 母 三横等距 | | | | | | |

〈字根应用〉

上部稍窄 每 下部横写长	每	每	每	每			每	每		
左窄右宽 拇 三横等距	拇	拇	拇	拇			拇	拇		
左窄右宽 海 多横等距	海	海	海	海			海	海		
多横等距 毒 上下对正	毒	毒	毒	毒			毒	毒		

| 拓展应用 | 姆 | 姆 | 姆 | | | 梅 | 梅 | 梅 | |

第二十三节 字根豆

〈字根导图〉 〈字根解析〉 〈字根控笔〉

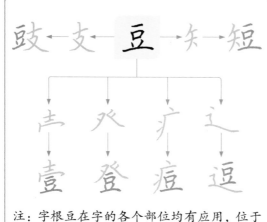

注：字根豆在字的各个部位均有应用，位于左部时，末横变为提。

"口"部写小
豆
末横写长

〈字根应用〉

左窄右宽 短 末横稍长	短	短	短	短		短	短	
	短	短	短	短		短	短	
撇捺伸展 登 末横稍短	登	登	登	登		登	登	
	登	登	登	登		登	登	
"豆"部靠内 逗 平捺写长	逗	逗	逗	逗		逗	逗	
	逗	逗	逗	逗		逗	逗	
"口"部稍小 豉 捺画写长	豉	豉	豉	豉		豉	豉	
	豉	豉	豉	豉		豉	豉	

| 拓展应用 | 壹 | 壹 | 壹 | | | 痘 | 痘 | 痘 | | |

第十七节　字根**虫**

字根导图

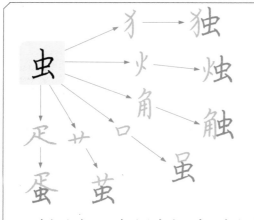

注：字根虫多位于字的右部或下部，末点稍长，底部齐平。

字根解析　**字根控笔**

| | 框形内收 **虫** 底部齐平 | | | | | | |

字根应用

| 左窄右宽 **独** 底部左低右高 | 独 | 独 | 独 | 独 | | | 独 | 独 | | |
| | 独 | 独 | 独 | 独 | | | 独 | 独 | | |

| 左窄右宽 **烛** 底部齐平 | 烛 | 烛 | 烛 | 烛 | | | 烛 | 烛 | | |
| | 烛 | 烛 | 烛 | 烛 | | | 烛 | 烛 | | |

| 首横稍长 **茧** 底部齐平 | 茧 | 茧 | 茧 | 茧 | | | 茧 | 茧 | | |
| | 茧 | 茧 | 茧 | 茧 | | | 茧 | 茧 | | |

| "口"部小 **虽** 底部齐平 | 虽 | 虽 | 虽 | 虽 | | | 虽 | 虽 | | |
| | 虽 | 虽 | 虽 | 虽 | | | 虽 | 虽 | | |

| 拓展应用 | 蛋 | 蛋 | 蛋 | | | 触 | 触 | 触 | | |

第二十二节 | 字根里

字根导图

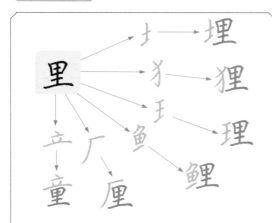

注：字根里多位于字的右部或下部，横画间距一致，框内布白均匀。

字根解析 | **字根控笔**

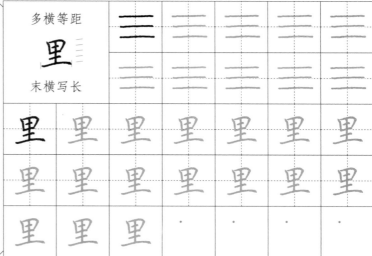

多横等距 里 末横写长	三	三	三	三	三
	三	三	三	三	三

里	里	里	里	里	里	里
里	里	里	里	里	里	里
里	里	里				

字根应用

左窄右宽 埋 多横等距	埋	埋	埋	埋		埋	埋		
	埋	埋	埋	埋		埋	埋		

多横等距 理 末横写长	理	理	理	理		理	理		
	理	理	理	理		理	理		

横写长 童 多横等距	童	童	童	童		童	童		
	童	童	童	童		童	童		

竖撇伸展 厘 末横稍长	厘	厘	厘	厘		厘	厘		
	厘	厘	厘	厘		厘	厘		

拓展应用	狸	狸	狸			鲤	鲤	鲤		

第十八节 字根亦

字根导图

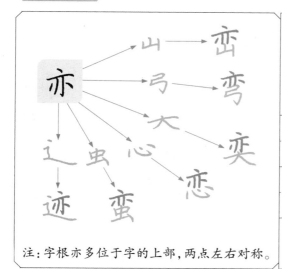

注：字根亦多位于字的上部，两点左右对称。

字根解析　字根控笔

首点居中
亦
竖钩写长

字根应用

| 首点居中
峦
横写长 | 峦 | 峦 | 峦 | 峦 | | | 峦 | 峦 | | |
| | 峦 | 峦 | 峦 | 峦 | | | 峦 | 峦 | | |

| 首点居中
弯
横写长 | 弯 | 弯 | 弯 | 弯 | | | 弯 | 弯 | | |
| | 弯 | 弯 | 弯 | 弯 | | | 弯 | 弯 | | |

| 首点居中
奕
撇捺伸展 | 奕 | 奕 | 奕 | 奕 | | | 奕 | 奕 | | |
| | 奕 | 奕 | 奕 | 奕 | | | 奕 | 奕 | | |

| 首点居中
恋
"心"部扁宽 | 恋 | 恋 | 恋 | 恋 | | | 恋 | 恋 | | |
| | 恋 | 恋 | 恋 | 恋 | | | 恋 | 恋 | | |

| 拓展应用 | 蛮 | 蛮 | 蛮 | | | | 迹 | 迹 | 迹 | | |

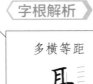

第二十一节　字根 耳

〈 字根导图 〉　　　　　　〈 字根解析 〉　〈 字根控笔 〉

注：字根耳在字的各个部位均有应用，横画间距一致，位于左部时末横变为提。

〈 字根应用 〉

多横等距 饵 悬针竖写长写直	饵	饵	饵			饵	饵		
饵	饵	饵	饵			饵	饵		
"耳"部末横为提 耶 左高右低	耶	耶	耶			耶	耶		
耶	耶	耶	耶			耶	耶		
末横写长 茸 多横等距	茸	茸	茸			茸	茸		
茸	茸	茸	茸			茸	茸		
末横写长 聋 悬针竖写长写直	聋	聋	聋			聋	聋		
聋	聋	聋	聋			聋	聋		

| 拓展应用 | 洱 | 洱 | 洱 | | | 奋 | 奋 | 奋 | | |

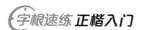
第十九节 字根羊

注：字根羊多位于字的右部，多横等距，悬针竖写长写直。

字根解析　字根控笔

字根应用

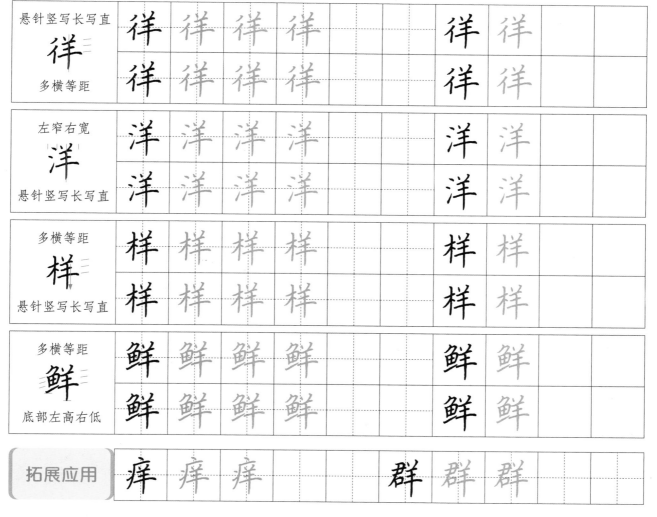

拓展应用　痒 痒 痒　　　　群 群 群

第二十节 字根臼

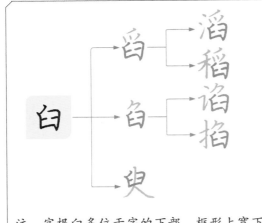

注：字根臼多位于字的下部，框形上宽下窄，横画间距一致。

框形内收
白
多横等距

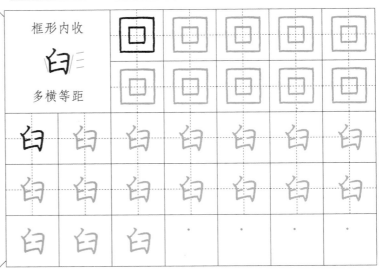

字根应用

首撇角度稍平 舀 三横等距	舀	舀	舀	舀		舀	舀		
	舀	舀	舀	舀		舀	舀		
左窄右宽 滔 三横等距	滔	滔	滔	滔		滔	滔		
	滔	滔	滔	滔		滔	滔		
左窄右宽 掐 底部齐平	掐	掐	掐	掐		掐	掐		
	掐	掐	掐	掐		掐	掐		
框形内收 臾 撇捺伸展	臾	臾	臾	臾		臾	臾		
	臾	臾	臾	臾		臾	臾		

拓展应用	谄	谄	谄			稻	稻	稻		

杨花落尽子规啼　闻道龙标过五溪　我寄愁心与明月　随风直到夜郎西

烟笼寒水月笼沙　夜泊秦淮近酒家　商女不知亡国恨　隔江犹唱后庭花

君问归期未有期　巴山夜雨涨秋池　何当共剪西窗烛　却话巴山夜雨时

岁次甲辰初春荆霄鹏书于晋阳

中堂

一般而言，中堂属于长宽比例不太悬殊的竖向长方形书法作品幅式。书写时，要保证每行字的重心整体处于一条线上。若正文末行内容较满，可以另起一行落款。落款的上下均应留出适当空白，不宜与正文齐平。印章应不大于落款字。

观看创作视频

A

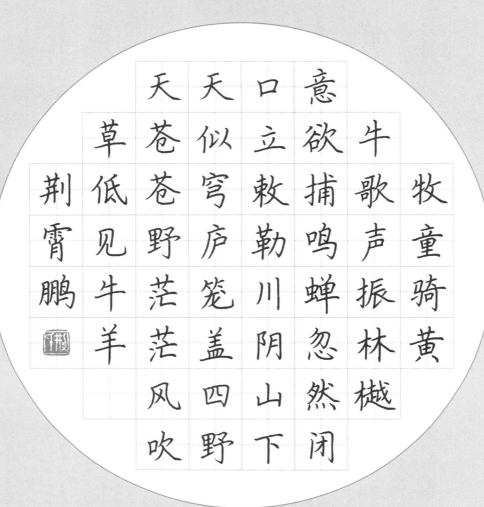

牧童骑黄牛，歌声振林樾。意欲捕鸣蝉，忽然闭口立。敕勒川，阴山下，天似穹庐，笼盖四野。天苍苍，野茫茫，风吹草低见牛羊。荆霄鹏

团 扇

扇面作品形式分为普通扇面、椭圆形扇面、团扇、异形扇面等。团扇即圆形扇面。团扇虽然尺幅不大，但由于其特殊的形式，在章法安排和书写上都有很大难度。

观看创作视频

D

字根分类表

《字根速练正楷入门·常用字》

本书对45种常用字字根进行了分类，根据汉字的类型，分为独体字字根和合体字字根。

1 独体字字根：指组成相对简单，书写难度相对低的独体字。

字根 **也** 字根应用：他地池弛她驰

字根 **门** 字根应用：闪闭闲闻问闷

字根 **巾** 字根应用：帅市匝布吊帛

字根 **火** 字根应用：秋灸灵灰伙狄

字根 **韦** 字根应用：伟讳苇违玮帏

字根 **夬** 字根应用：决诀块快抉缺

字根 **长** 字根应用：怅

字根 **犬** 字根应用：伏状

字根 **户** 字根应用：护炉

字根 **甘** 字根应用：绀柑钳

字根 **皿** 字根应用：血盍益盆

字根 **乍** 字根应用：作昨怎窄

2 合体字字根：相对独体字字根而言，合体字字根组成更加复杂，书写难度

字根 **勺** 字根应用：约钓的芍灼趵

字根 **欠** 字根应用：次欢软欲坎砍

字根 **它** 字根应用：坨驼舵蛇佗跎

字根 **示** 字根应用：际标宗票崇蒜

字根 **可** 字根应用：何阿河奇呵柯

字根 **并** 字根应用：拼饼迸屏骈胼

字根 **共** 字根应用：供洪恭龚拱券

字根 **齐** 字根应用：挤剂荠霁济

字根 **亘** 字根应用：宣垣恒桓洹

字根 **免** 字根应用：晚勉兔冕

帐张账伥胀　　字根 半　字根应用：伴拌胖判畔鲜　　　　字根 羊　字根应用：徉洋样鲜痒群

突庆臭戾　　字根 甲　字根应用：押呷狎钾岬胛　　　　字根 臼　字根应用：舀滔掐臾谄稻

吕庐扁芦　　字根 鸟　字根应用：鸡鸣鸭鹉鸽鸿　　　　字根 耳　字根应用：饵耶耸聋洱茸

甜坩泔　　字根 母　字根应用：每拇海毒姆梅　　　　字根 里　字根应用：埋理童厘狸鲤

盂盖　　字根 虫　字根应用：独烛萤虽蛋触　　　　字根 豆　字根应用：短登逗豉壹痘

怍蚱　　字根 亦　字根应用：峦弯奕恋蛮迹　　　　字根 豕　字根应用：豚家豪逐啄蒙

更大。

字根 辛　字根应用：锌辞辩莘宰辨　　　　字根 京　字根应用：凉掠惊景谅晾

字根 非　字根应用：排悲菲扉徘辈　　　　字根 青　字根应用：请猜清晴倩菁

字根 昔　字根应用：借猎惜措错蜡　　　　字根 单　字根应用：弹禅蝉箪婵郸

字根 者　字根应用：堵绪煮著猪奢　　　　字根 卒　字根应用：猝碎萃翠悴瘁

字根 其　字根应用：基琪棋萁淇箕　　　　字根 俞　字根应用：喻输愈逾偷谕

婉娩　　字根 离　字根应用：漓禽篱魑璃螭